U0082783

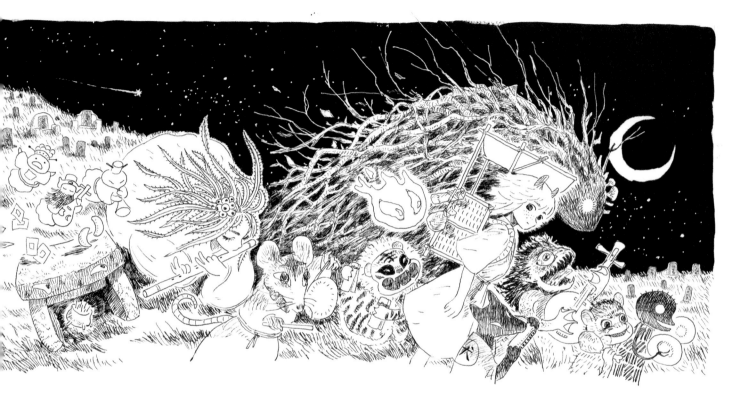

遺 忘 之 神

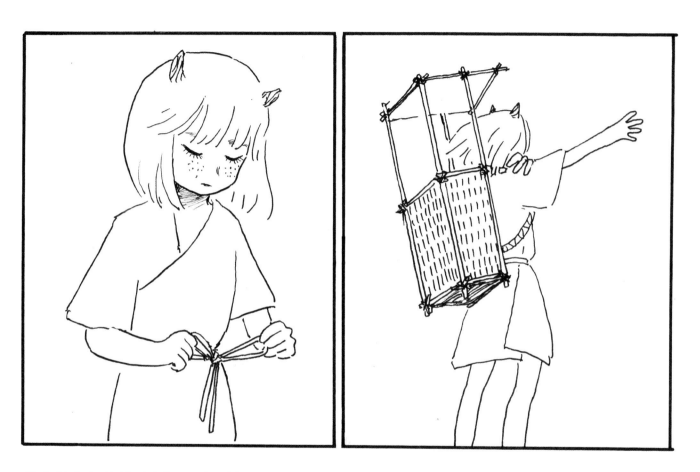

世上曾有無數神靈鬼怪，香火綿延不絕。幾度物換星移，祂們漸漸被人們淡忘。

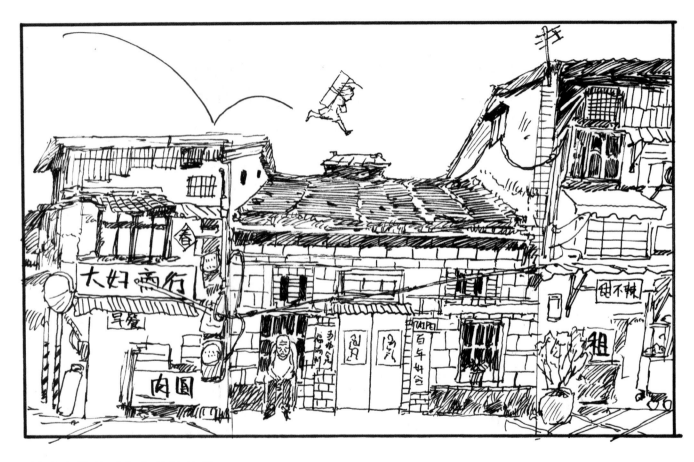

被遺棄的神靈在角落等待著。

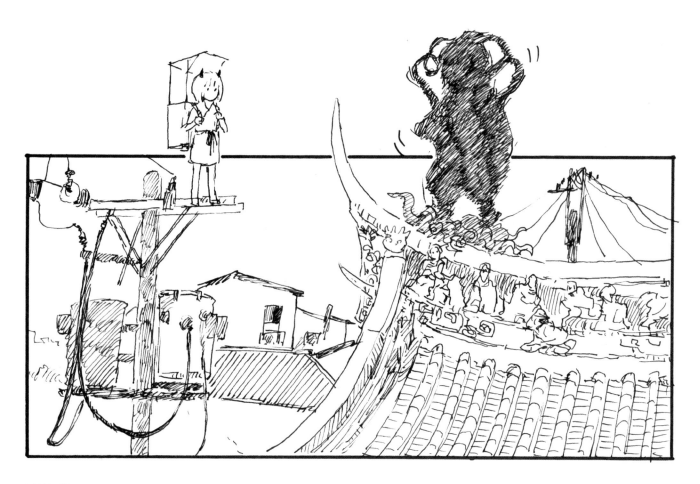

潛伏著……

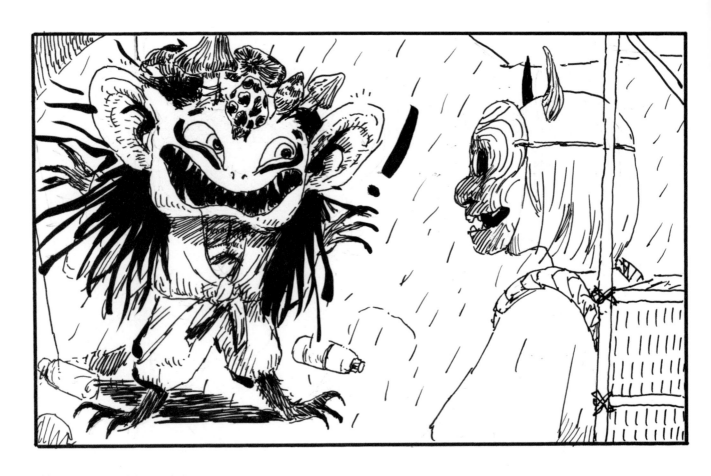

等待誰能被祂們頑皮捉弄。

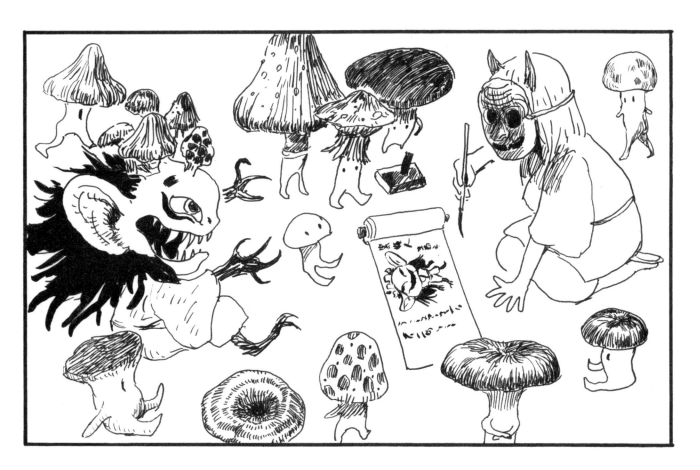

誰能聽祂們說話，並寫下祂們的故事。

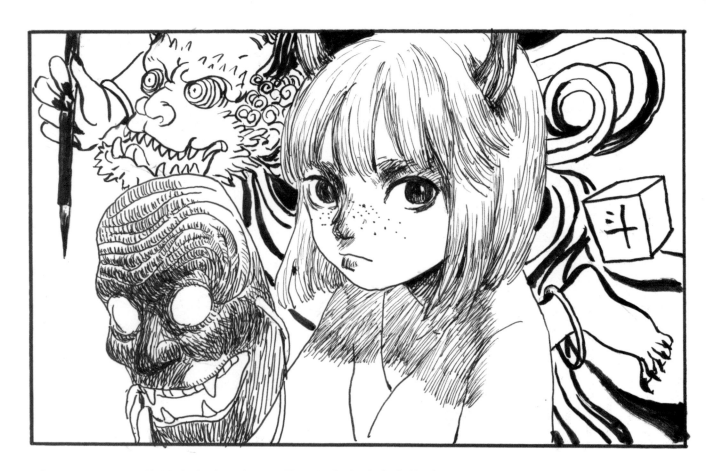

我是墨雨，天界的繪畫之神，專門記錄這些漸漸消失中的神靈。

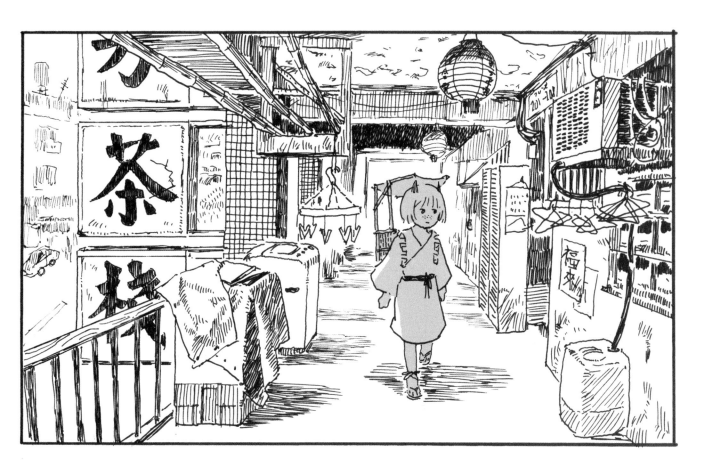

神靈如果不再被傳述，祂們就會越來越虛弱。

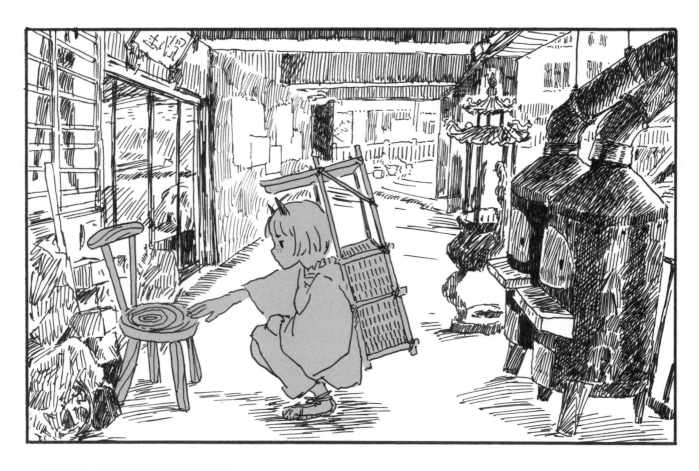

可能隱身成日常不起眼的器物。

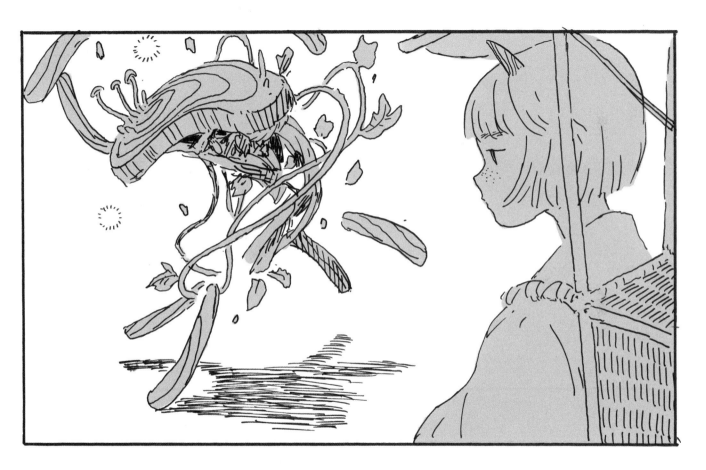

但一點古老的溫柔問候可以喚醒祂們。

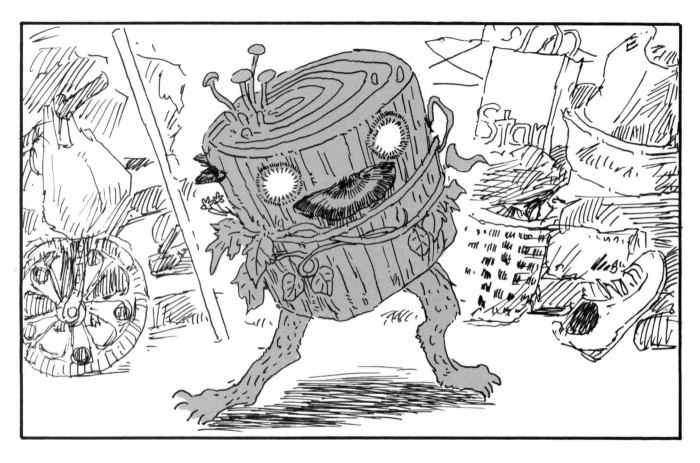

「引渡人墨雨！好久不見啦！」一個木塊開口，長滿青苔的雙腿靈活跳動。

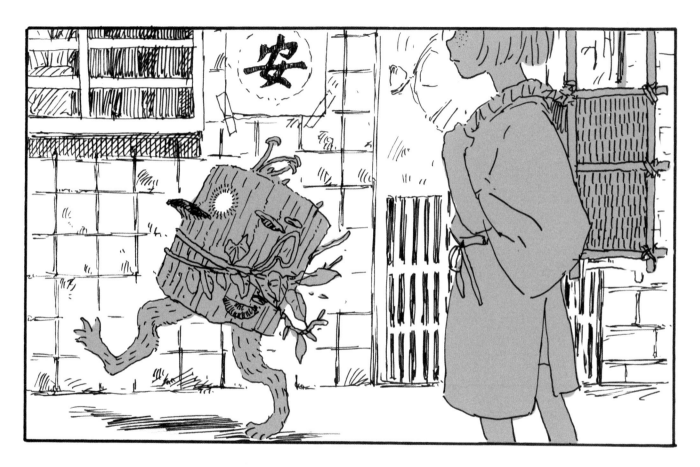

墨雨：「你怎麼變這樣，印象中的你更高大？」
木塊：「哈哈，真不好意思，讓你看到我這個樣子。」

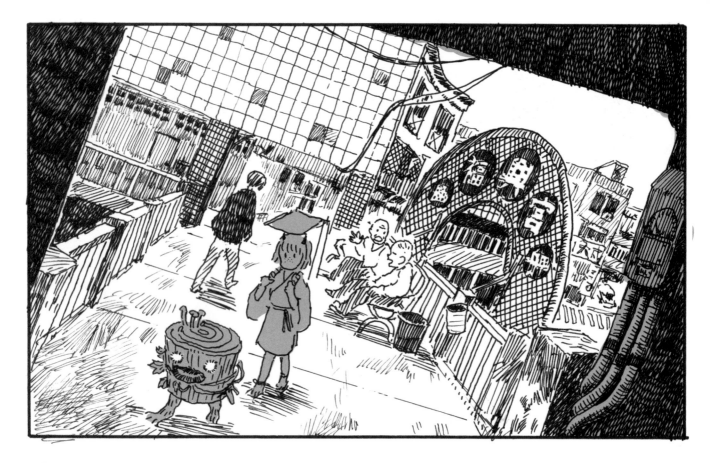

「我的身體分崩離析，很多部位都不知在哪了。輾轉來到這城市，很久沒有回到故鄉了。」

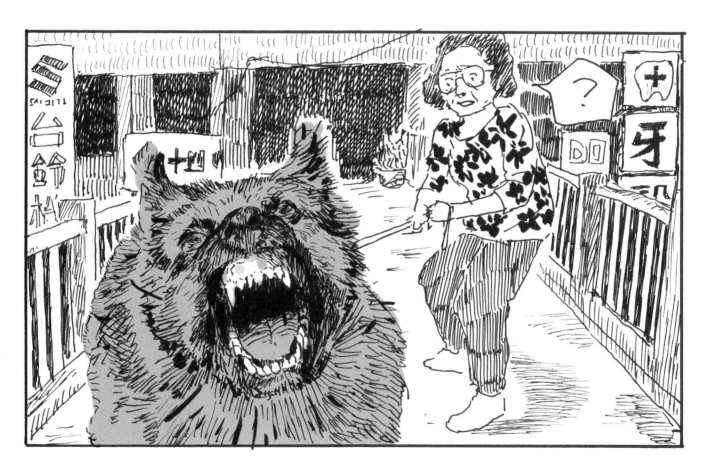

墨雨：「我討厭狗，牠們真敏銳。」

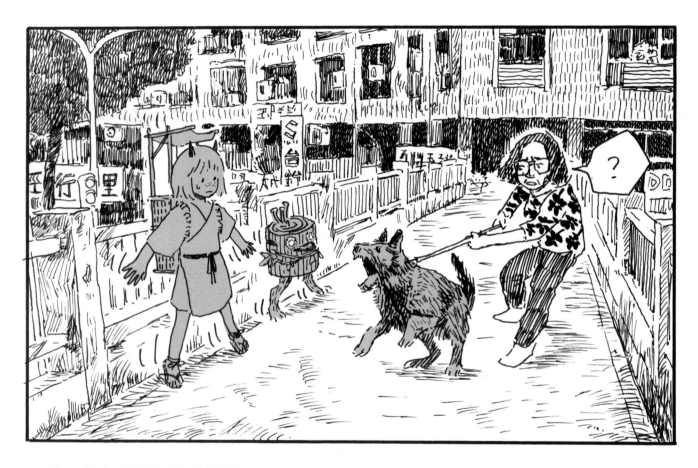

木塊：「這個場景好像似曾相識。」
墨雨：「狗一直對我不太友善⋯⋯」

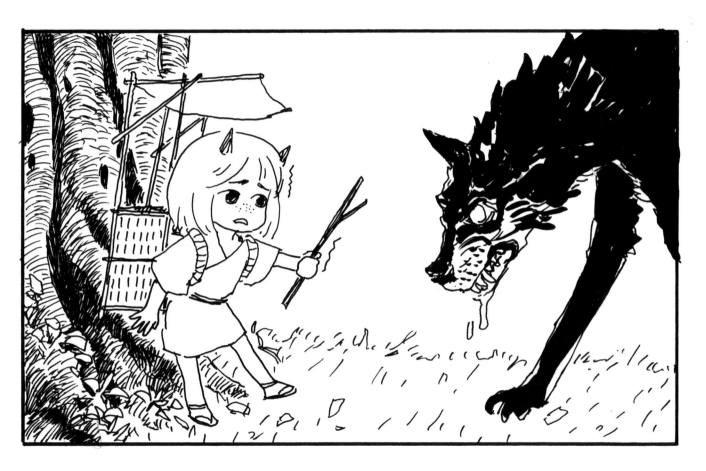

墨雨：「記得嗎？很久以前我在荒野遇到一隻很兇的狗。」

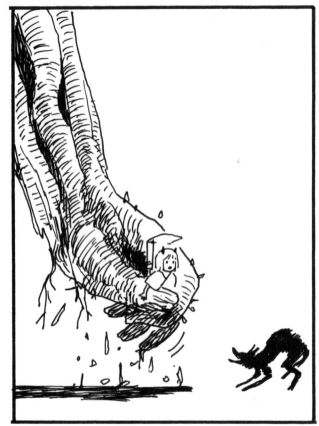
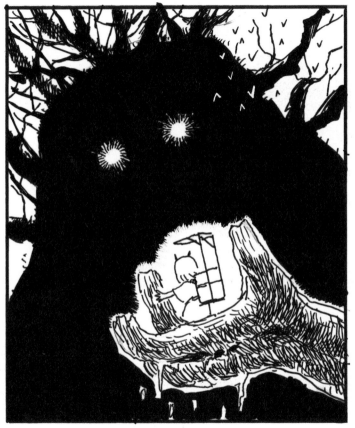

木塊：「啊，是啊！你是那麼的小，又那麼害怕……」
墨雨：「一回神，我就被你高高舉起。」
木塊：「在我手中你輕得像是一片落葉。」

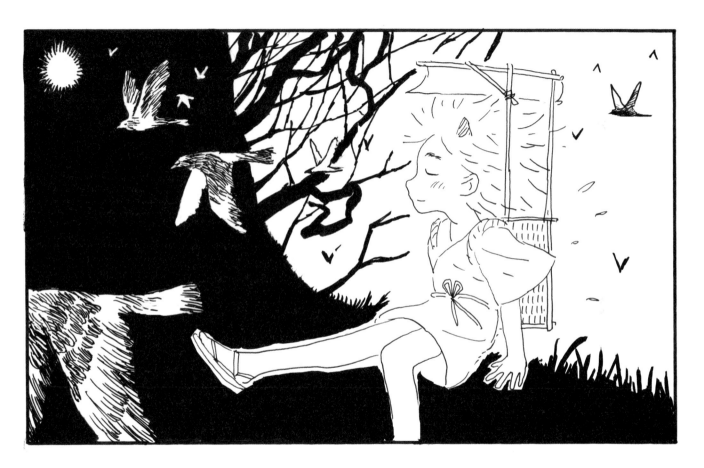

木塊：「曾經我像是一座森林。」
墨雨：「——移動的森林。」

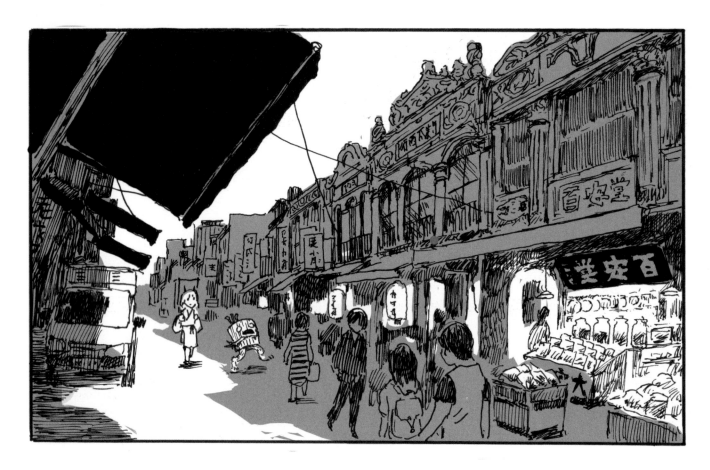

墨雨：「現在變得比我還小囉。」
木塊：「能怎麼辦呢？在人世間浮沉，難免就得壓縮自己嘛。記得這裡嗎？」

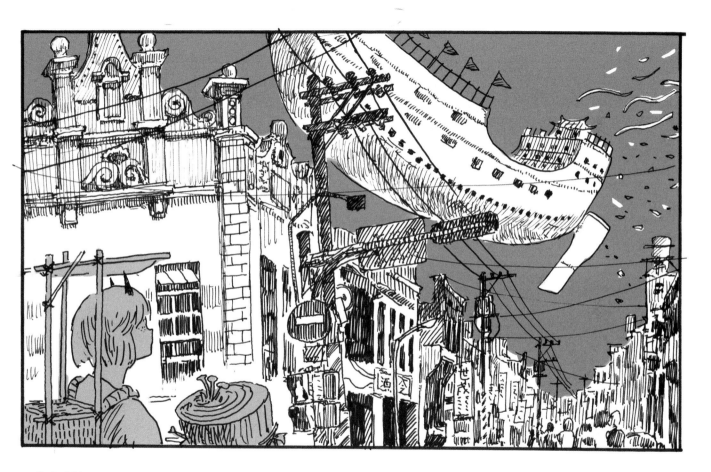

「大稻埕，這不久前常常舉辦遊行。」

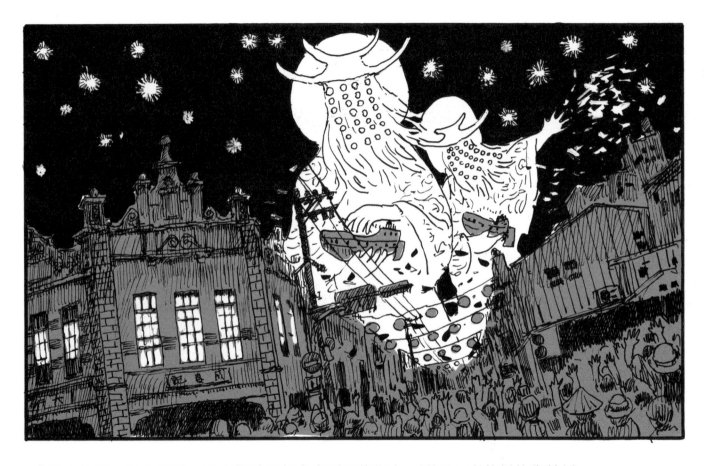

「漢人的神，日人的神，遠古的神靈都會來到這條街上，灑下七彩的紙片與糖果。」

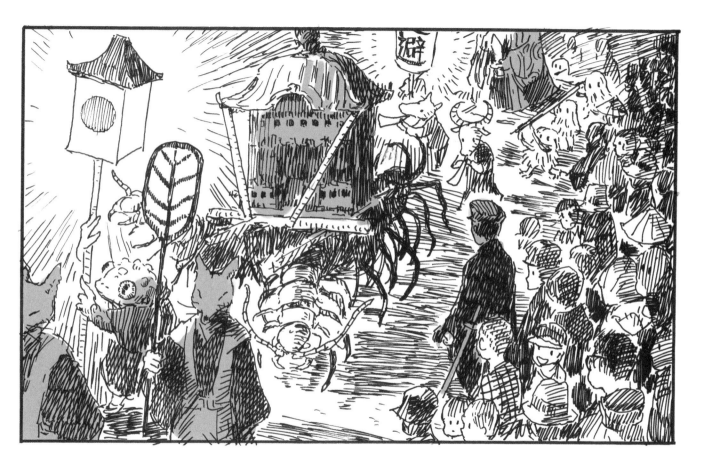

「我還記得所有的笑聲和喧嘩。」

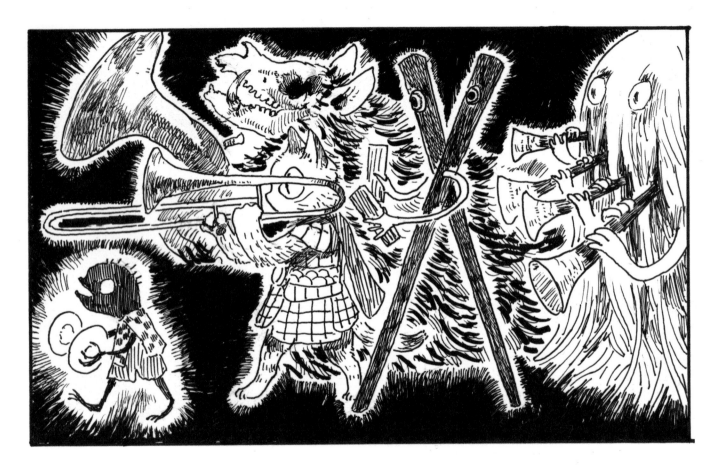

「妖怪組成的樂隊大聲演奏。」

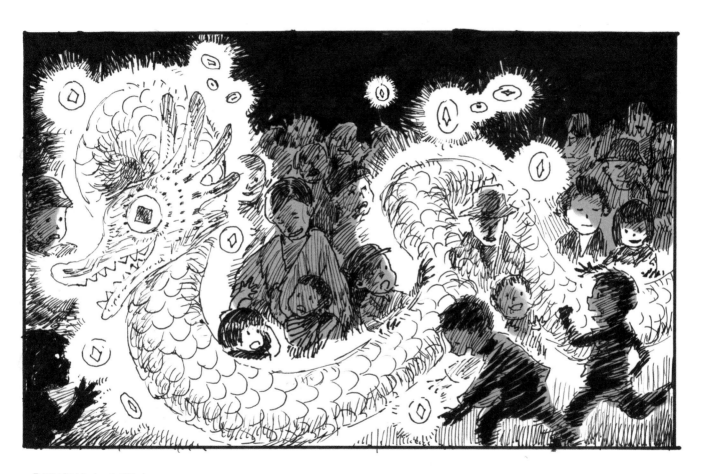

「龍穿梭在人群中。」

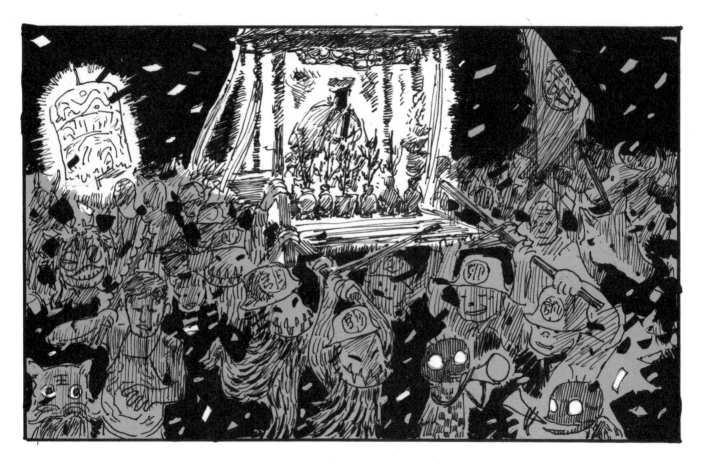

「那時我被妖怪與人們熱烈地扛著。」木塊陶醉地回憶。

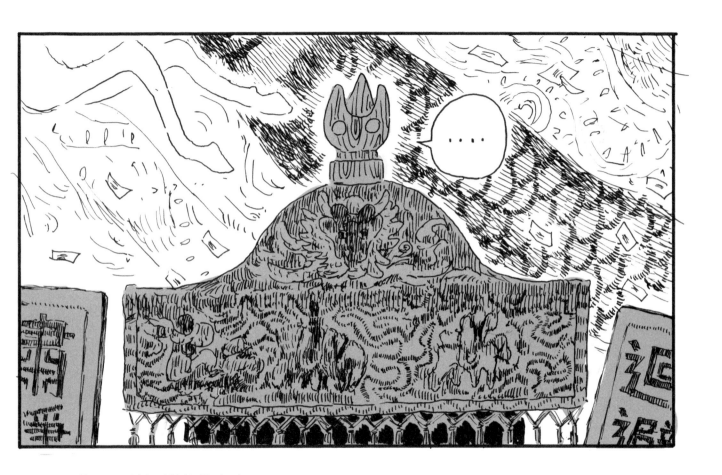

墨雨：「……以轎頂裝飾的身分。」

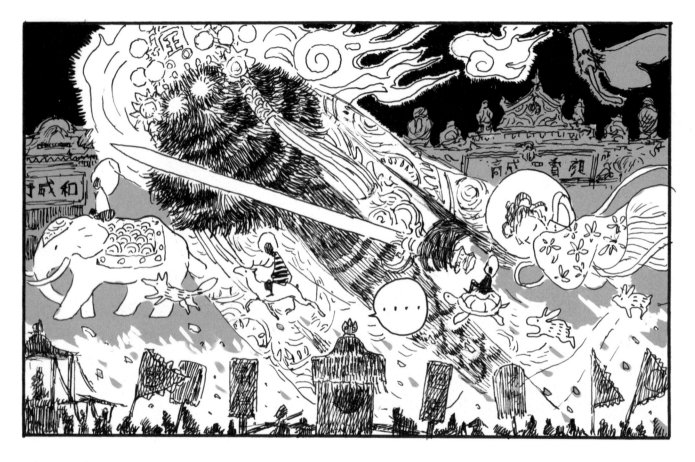

木塊：「咳，總之，這裡是神靈交會的通道。我從轎頂看著火王爺、城隍爺威武地走過。」

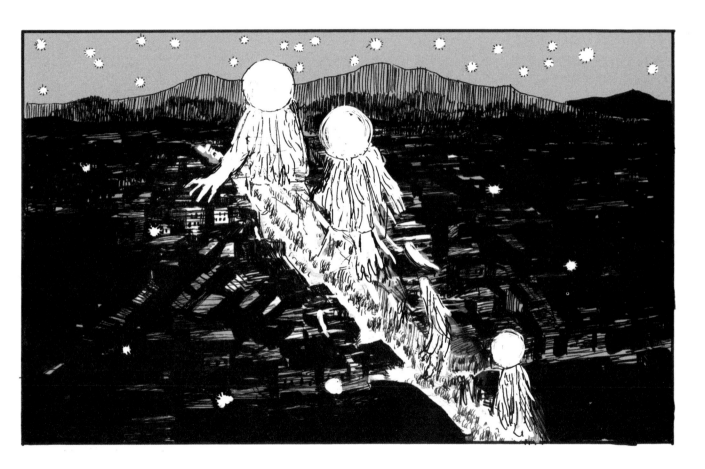

「看著祂們遊行在這條街上，走入深深的夜裡。」

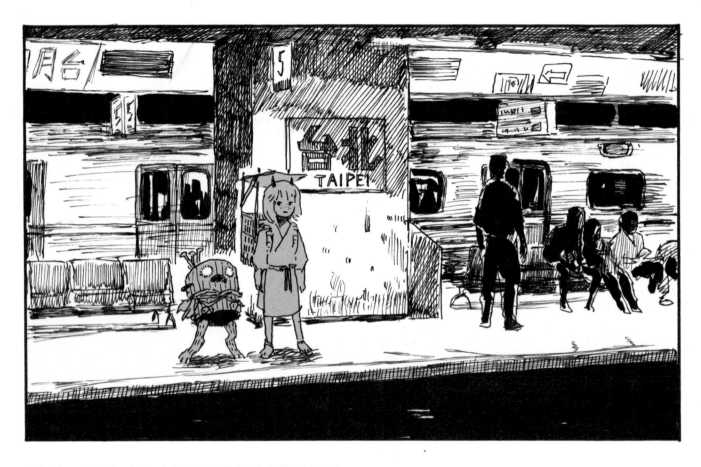

墨雨：「百年來你也是經歷過各式各樣的事啊！」

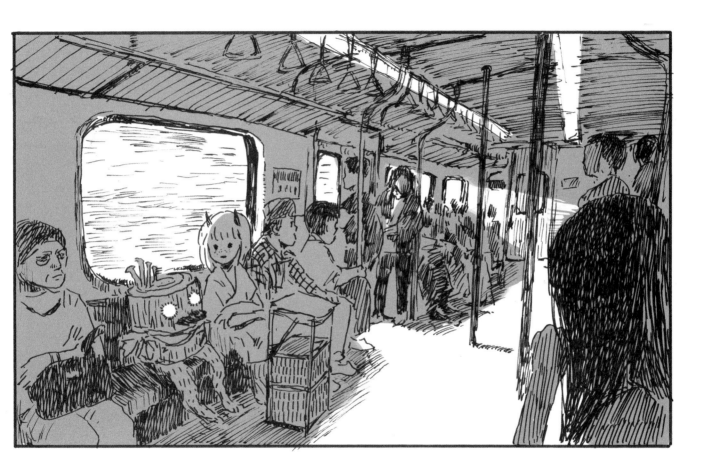

木塊：「近年我按著人類社會的期待轉換樣貌，勉強存在著。」

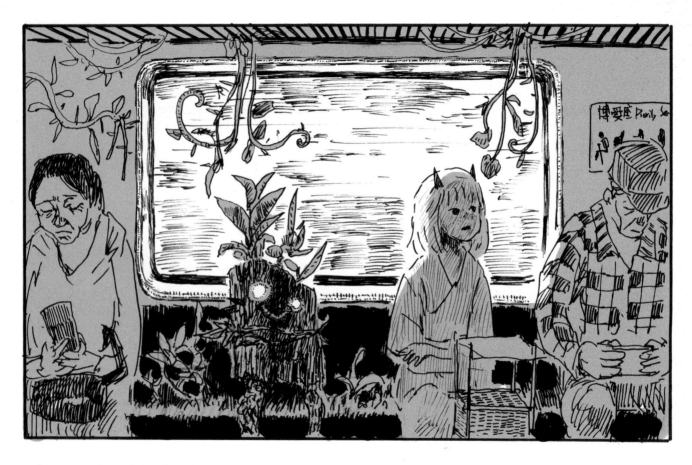

「不過現在是時候該回去了。」

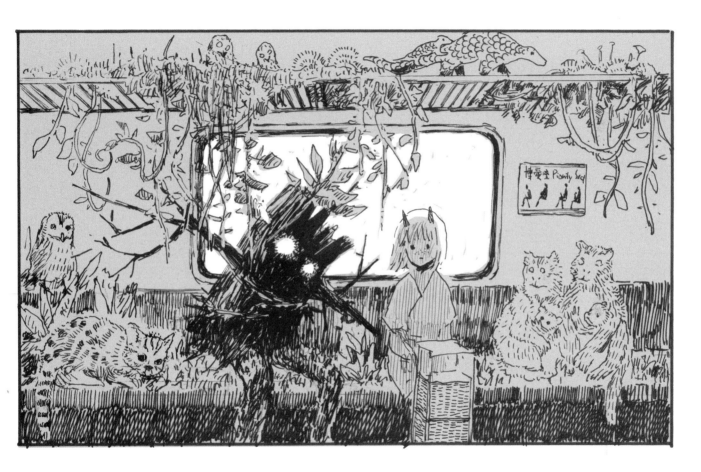

「你應該記得我的家吧？那些竄來竄去的石虎、穿山甲、猴子、貓頭鷹……」

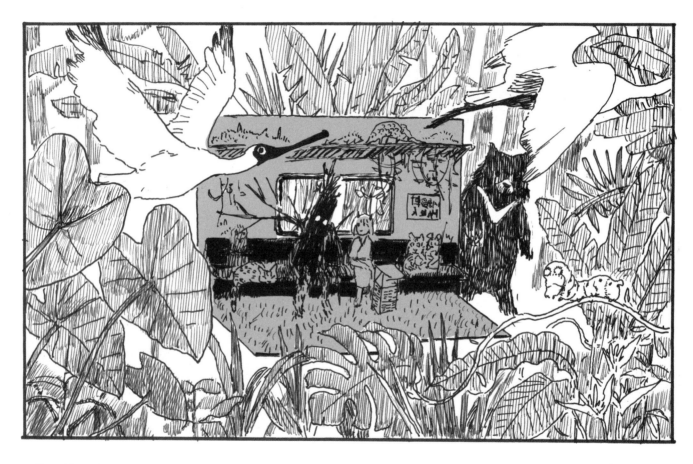

「以前雲豹和黑熊總是喜歡躲進我的肚子裡。」

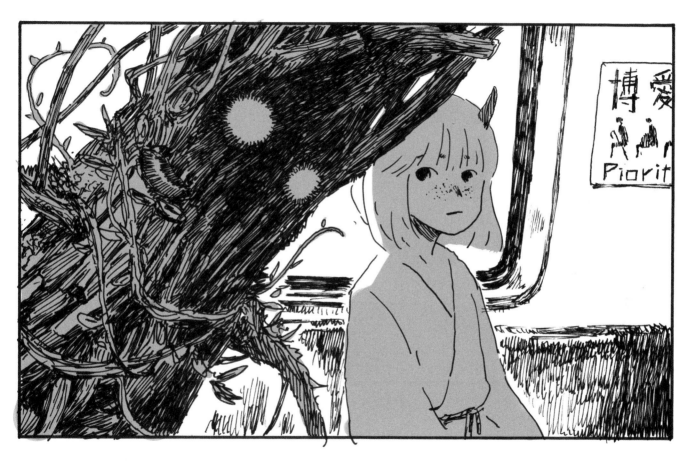

「啊……我還記得牠們在我身上的摩擦，濕潤的鼻息。」

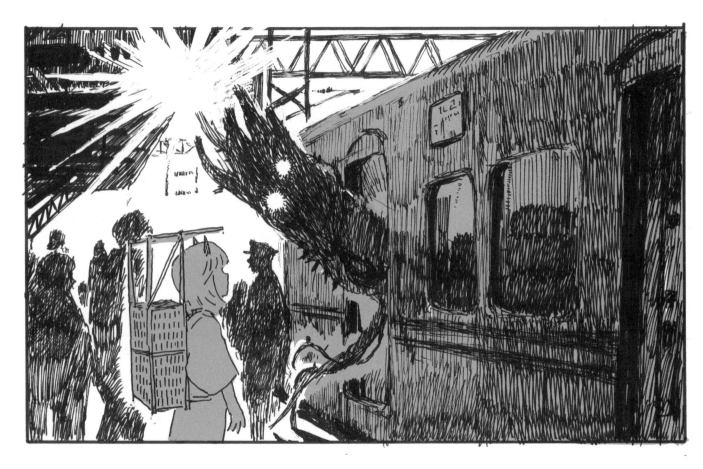

「太棒了，南方的陽光！」

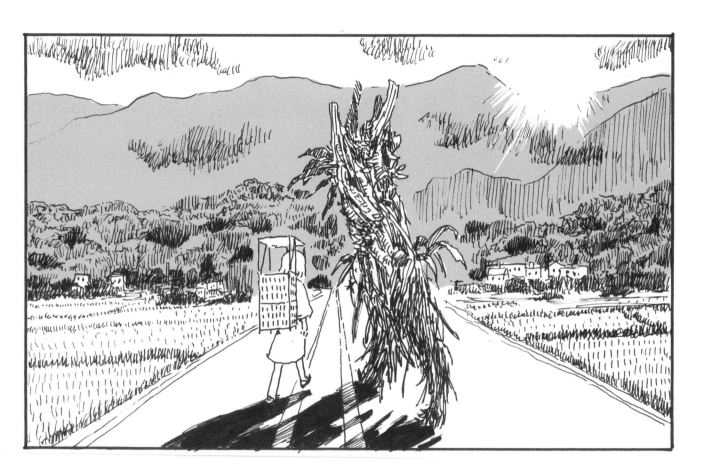

「看到最遠的山了嗎，翻過那就到了。」
墨雨：「嗯，那是我們第一次相遇的地方。」

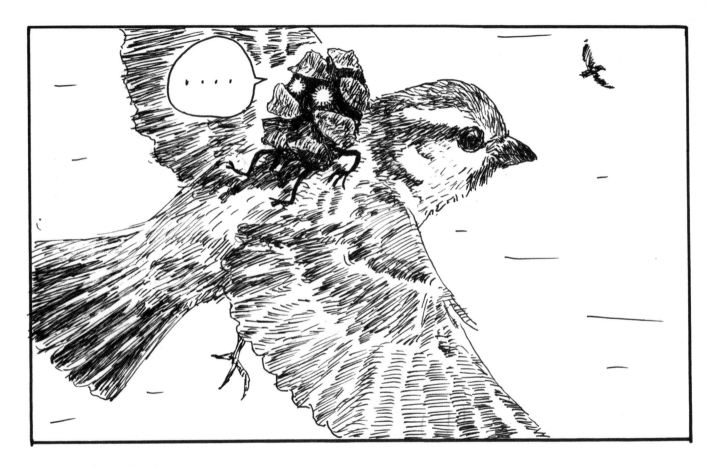

木塊：「三千年前隨風飛舞時我還是個小孩。」

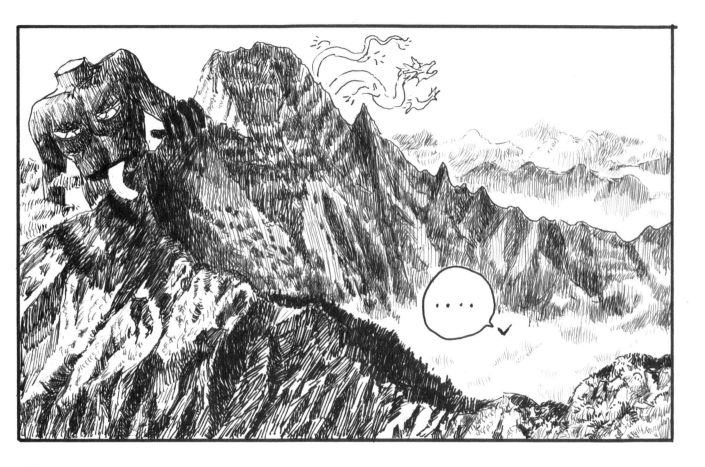

「盤旋空中，凝望著雄壯的山脈，我心想：這就是我要落腳的地方。」

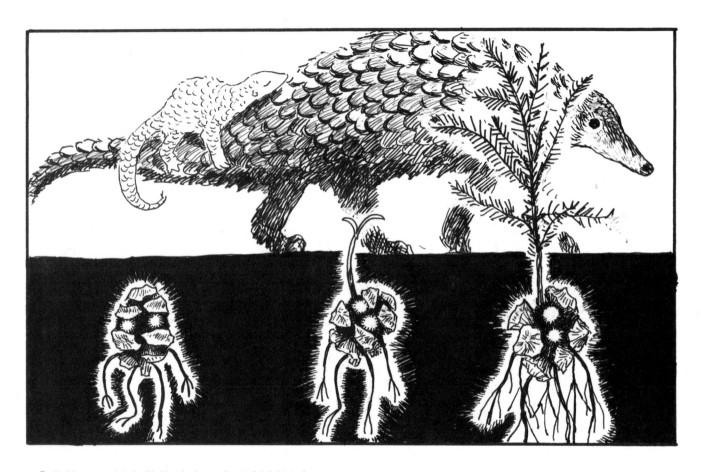

「我找了一個喜歡的地方，在那靜靜長大。」

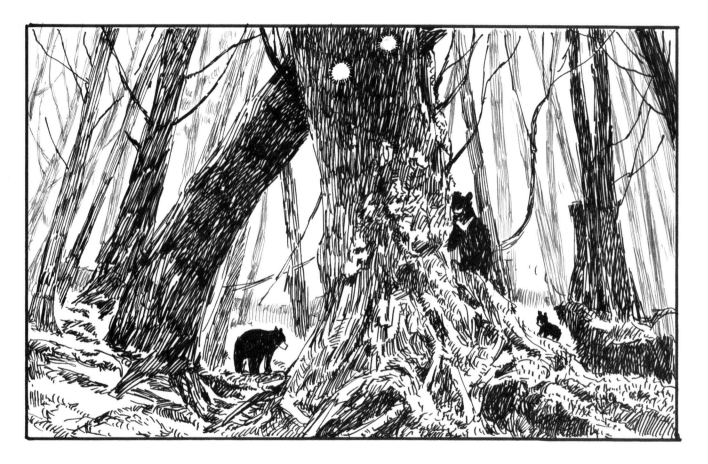

「轉眼三千年就這樣過去，我的族系日益壯大，庇護眾多生靈。」

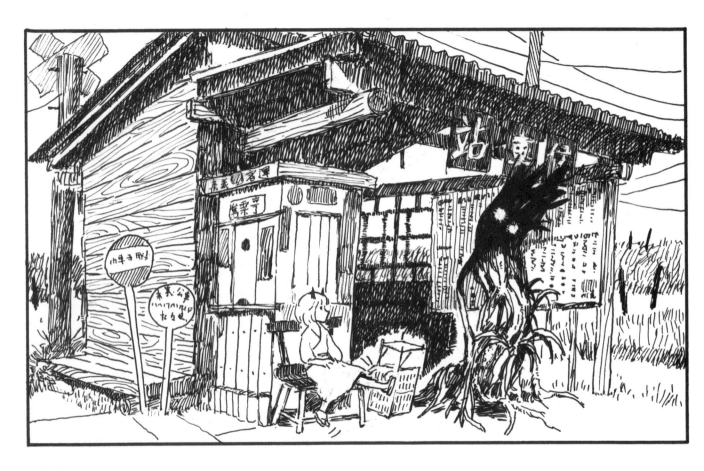

「直到那一天。」

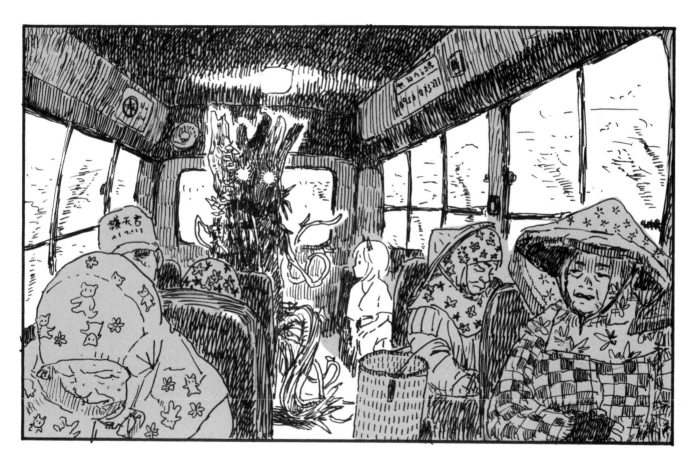

「我還記得那一天的顏色、氣味、枝葉上苦澀的露水……」

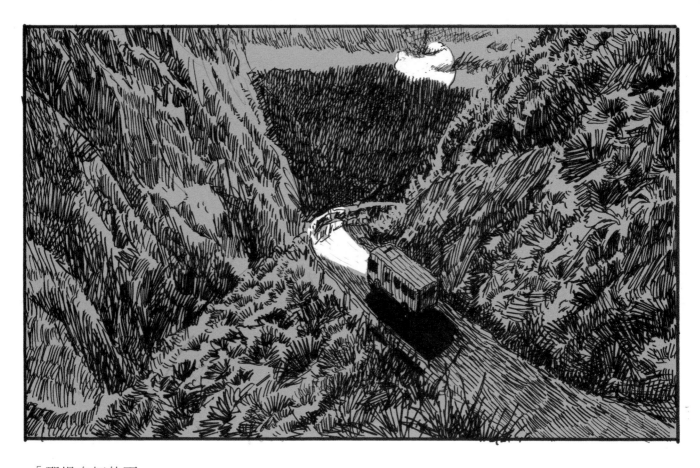

「那場血紅的雨。」

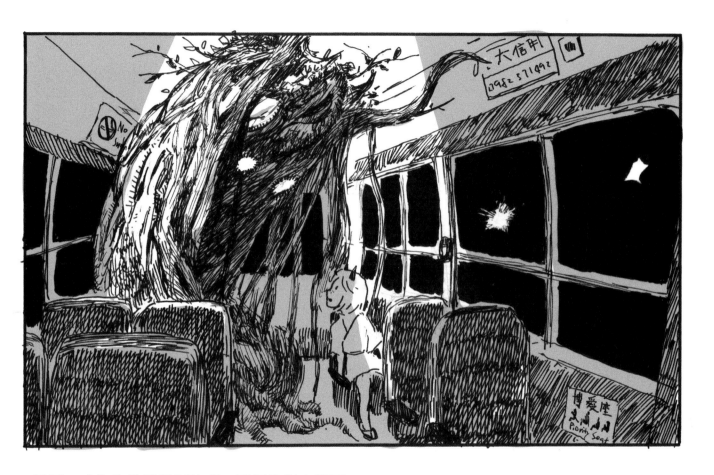

墨雨：「你突然長得好快啊！已經像棵大樹了！」
木塊：「那代表快到了。」

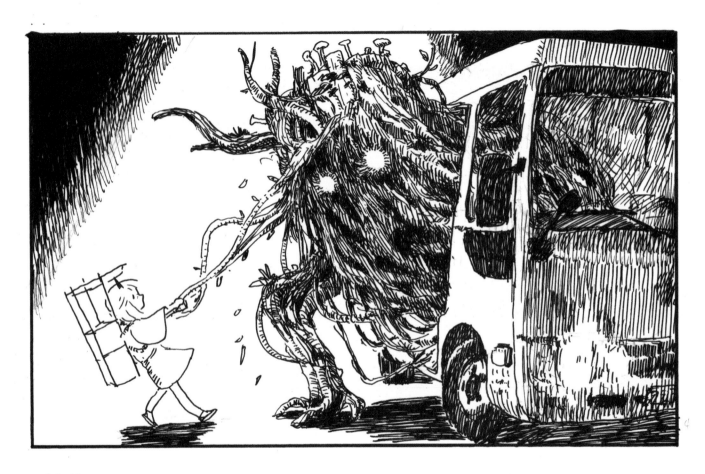

「加油，一二，一二～」

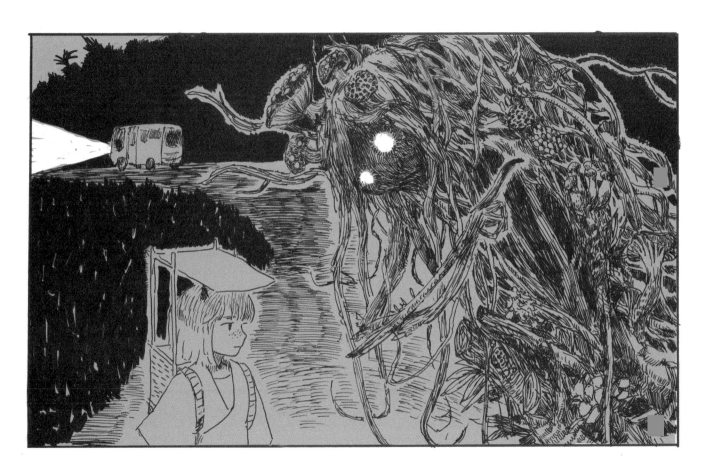

墨雨：「這麼暗，找得到路嗎？」
木塊：「我們要去的地方不需要光。」

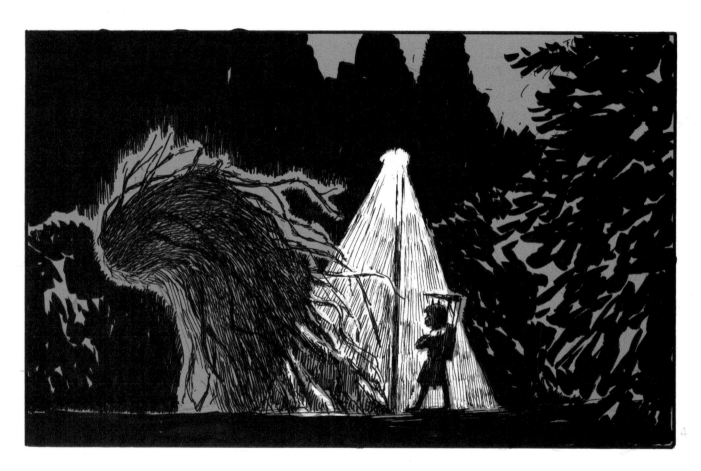

蟲鳴蛙叫充滿了寧靜的山。

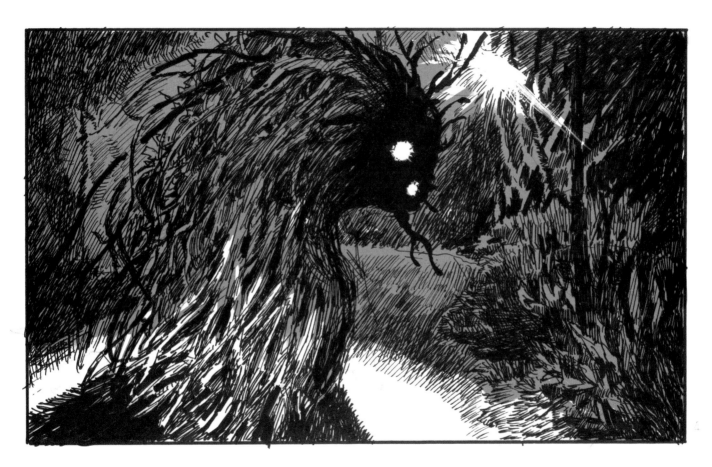

夜晚的山和白日不同。

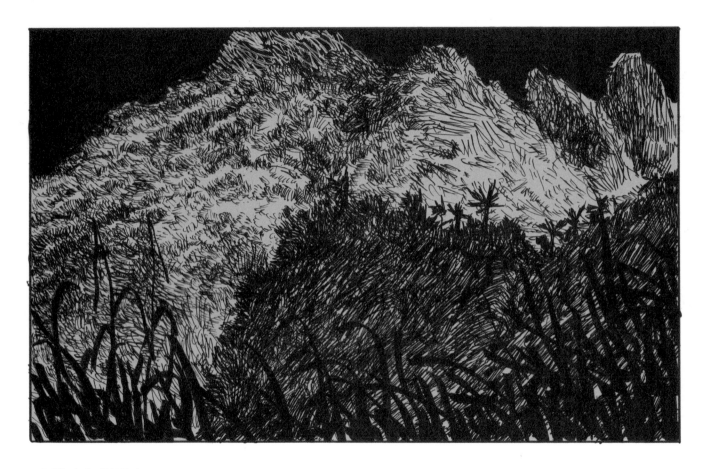

充滿未知與魔力。

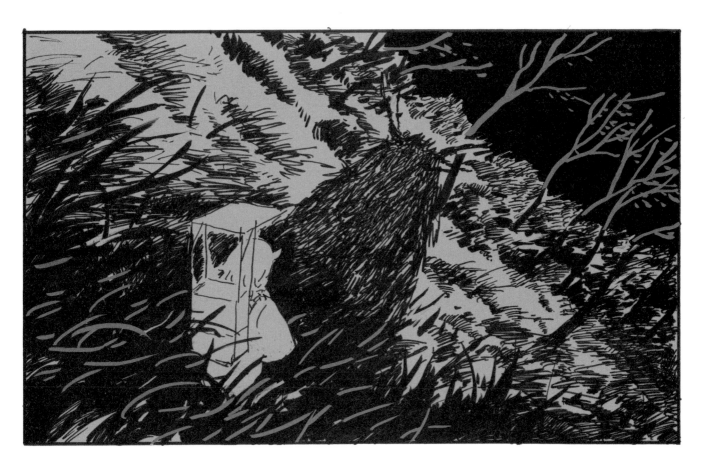

沙沙沙，夜晚的風吹著草葉飛舞。

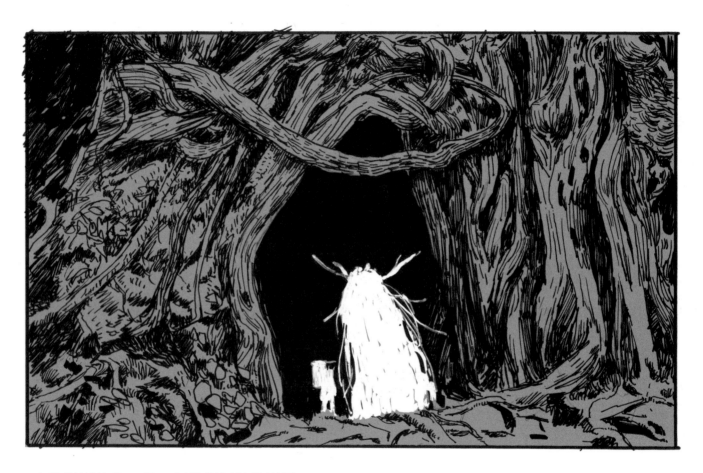

木塊指引的入口是一個盤根糾結的樹洞。

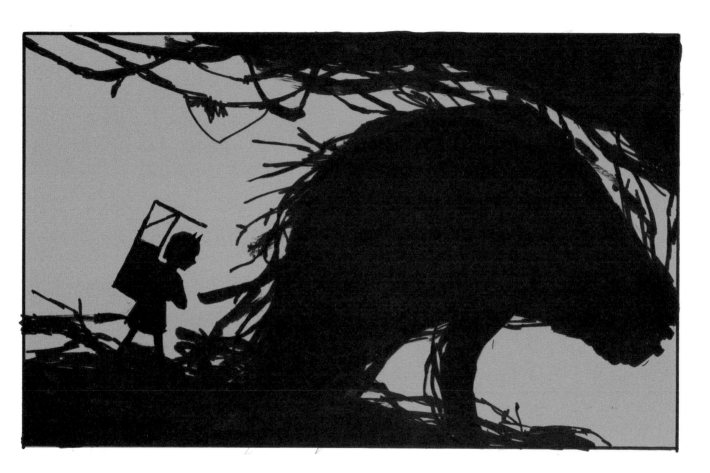

裡面狹窄潮濕，需要彎著腰才能前進。

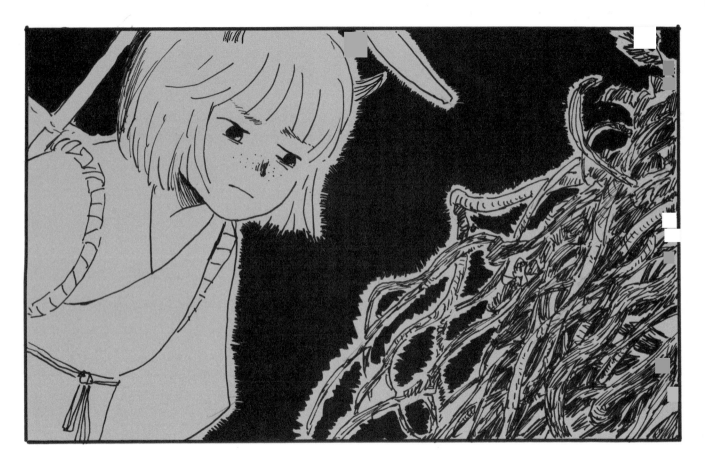

墨雨留意到木塊背後奇怪的騷動，像是什麼東西在糾結的根當中掙扎逃竄。

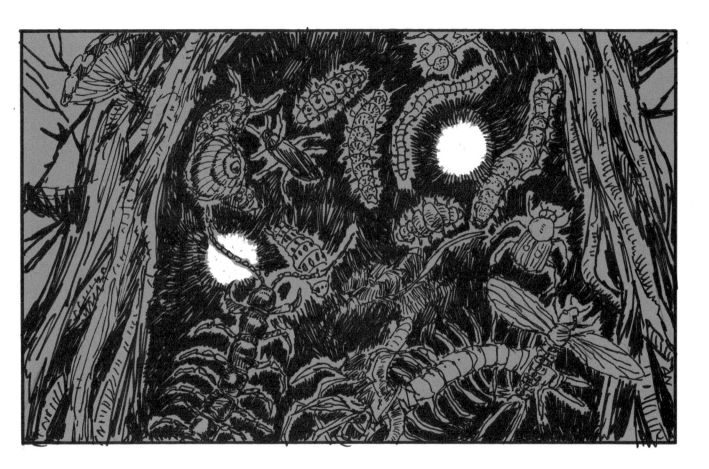

木塊：「很靠近了……血紅的雨……往日的痛苦又回到心頭……」

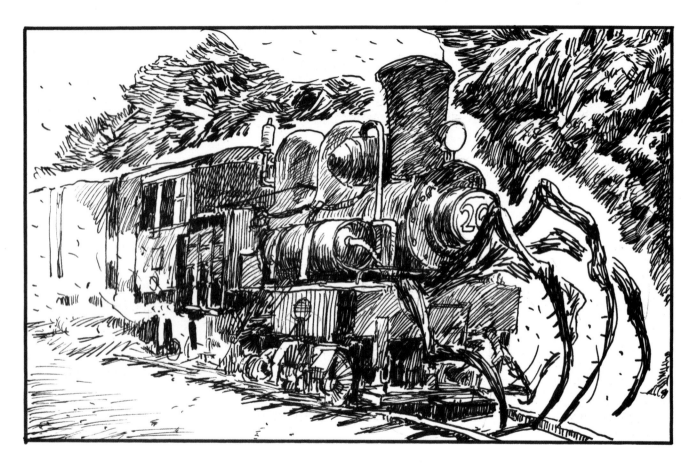

「一百年前，鐵路進入了高山。」

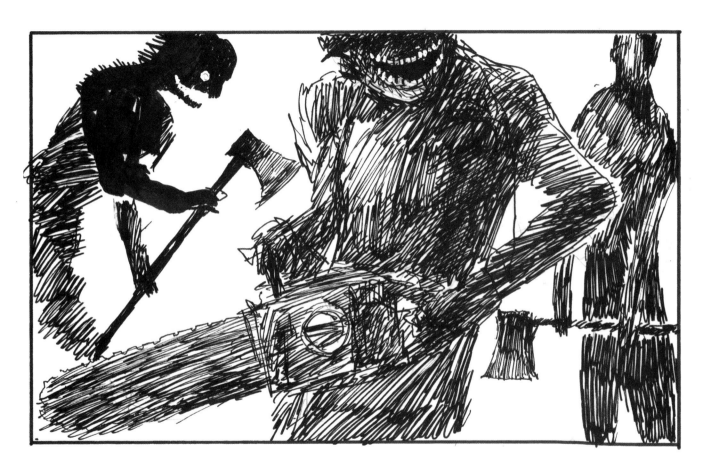

「砍伐、切割的器具隨著軌道運輸大量進入深山，帶走了我的家人同伴。」

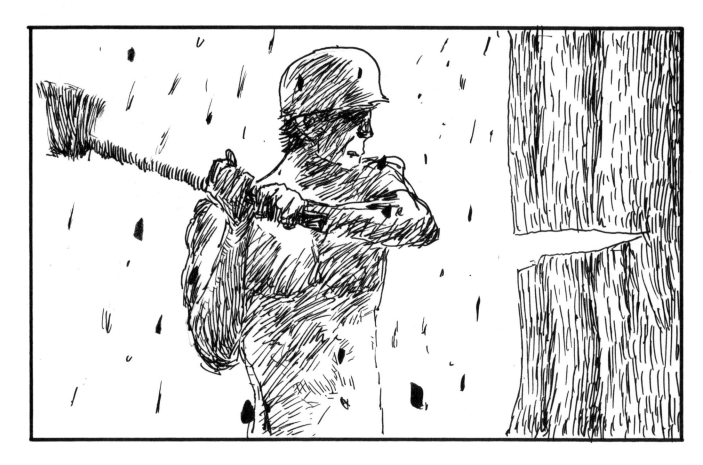

「我決定反抗，在一日伐木人工作時，紅色的雨從空降下。」

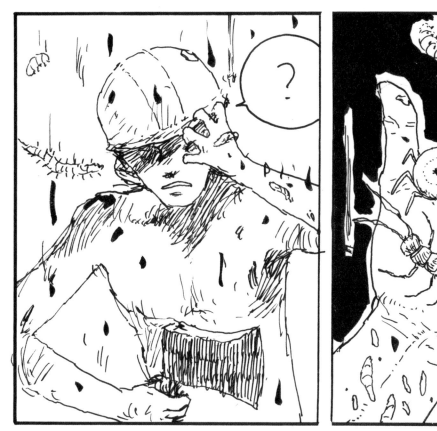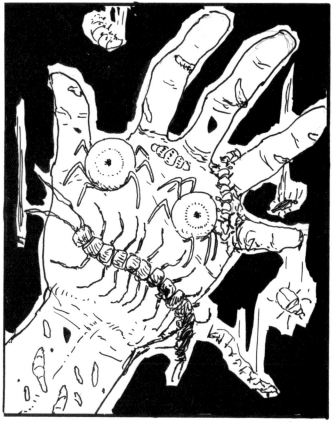

「蟲子混著血雨傾盆而下，還有陰暗世界的生物也混入其中。」

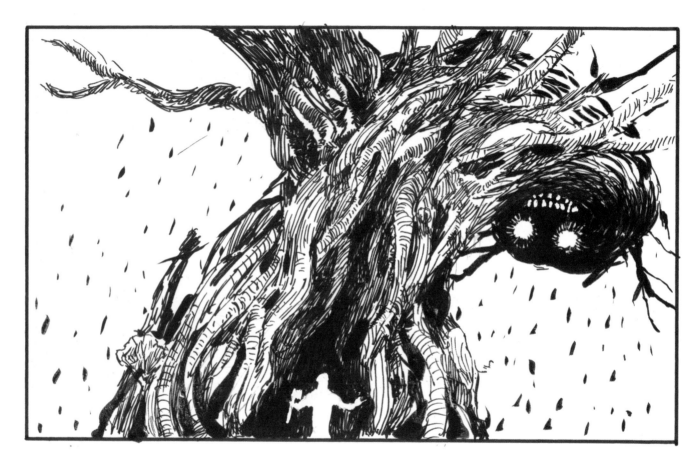

「我讓他們在血雨中看見宛若地獄的恐怖景象。」

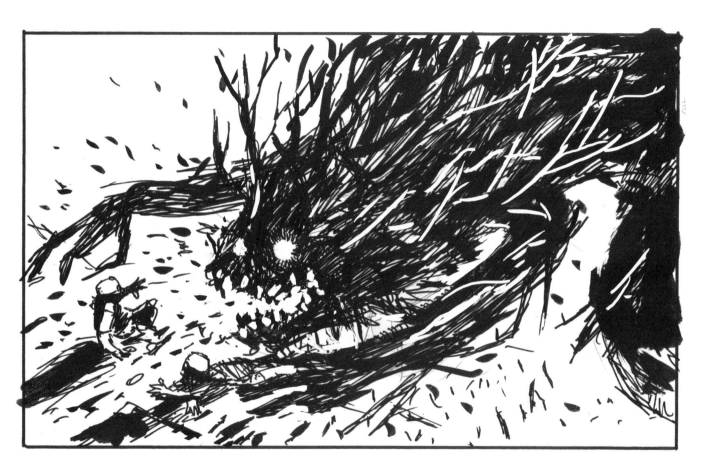

「我倒下，變成一隻龐然巨獸，從口中吐出血色霧氣與一堆散發惡臭的蠕蟲。」

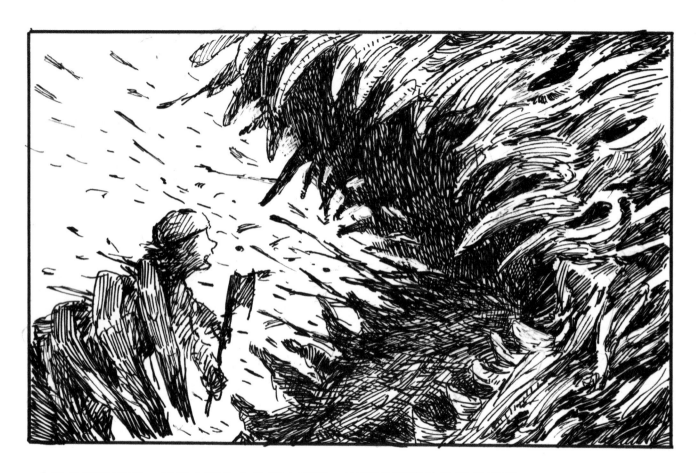

「這些傾巢而出、超越人類生命的龐大意識，宛若走出暗林的無名惡獸。」

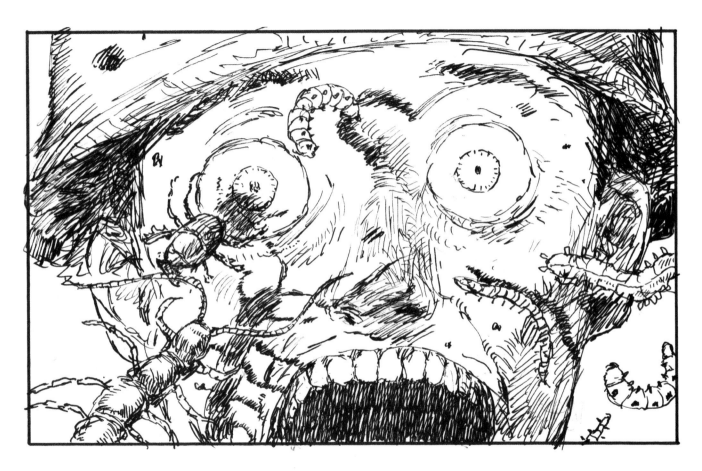

「什麼是幻覺，什麼是真實，已無人知曉。」

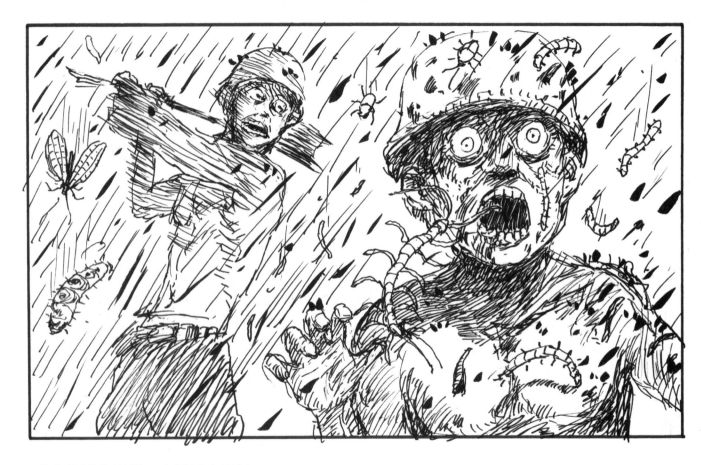

「山林讓人癡迷，也能讓人瘋狂。」

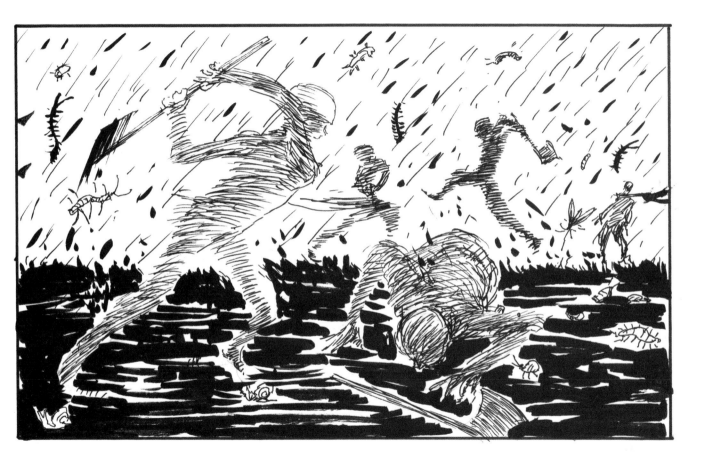

「天降血雨與蟲子，他們在幻覺中用斧頭砍向對方，死傷無數。」

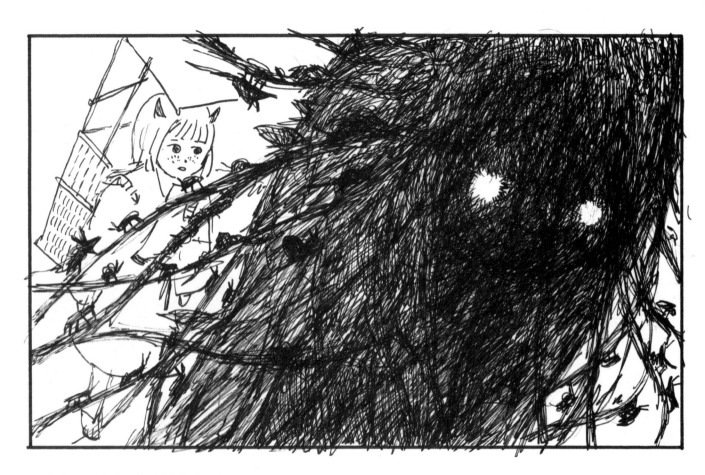

墨雨：「事情就這樣落幕了？」

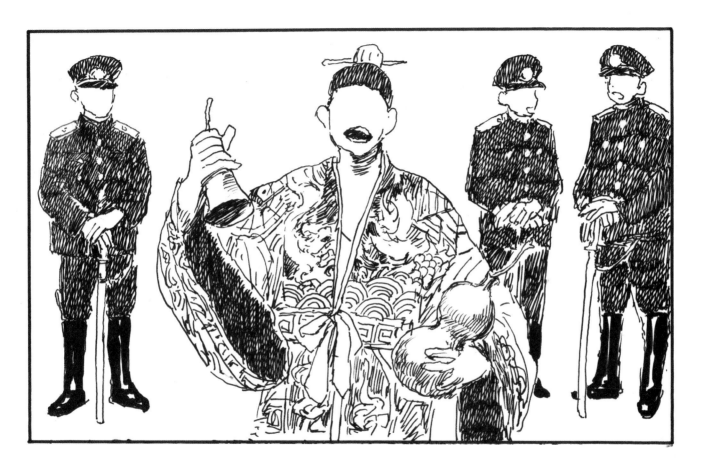

木塊:「在工人死傷的事件後，人類派出道士試圖以咒術降伏我們，同時步步推進森林的防線。」

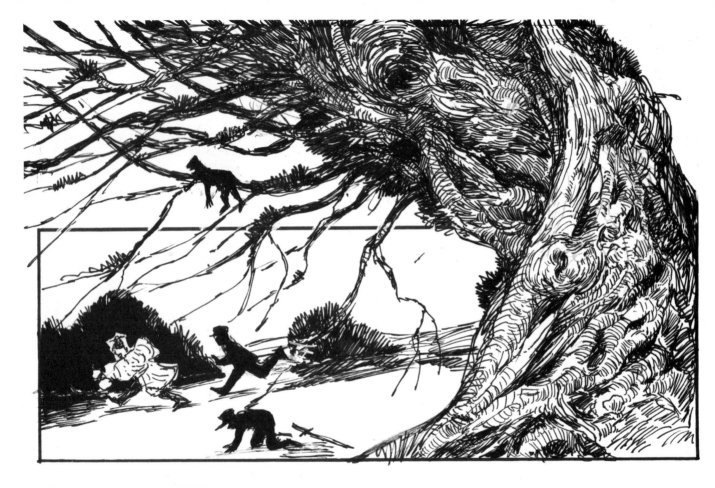

「我們與人類展開長期對抗。」

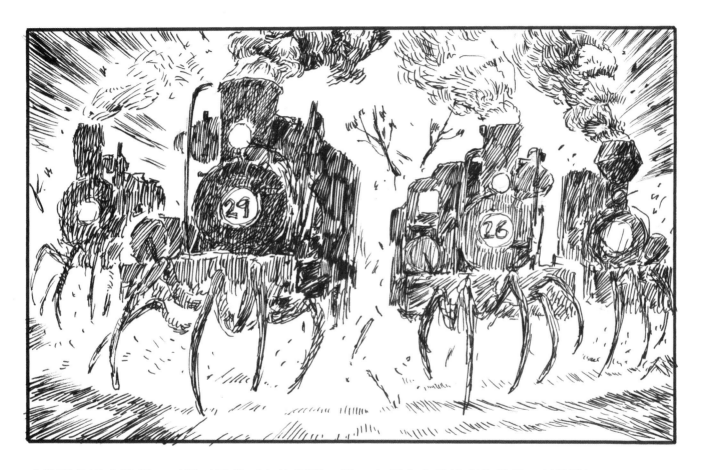

「像那些過度繁衍、不得不吞噬更多的種群一樣，人們向森林掠奪的慾望日益膨脹。」

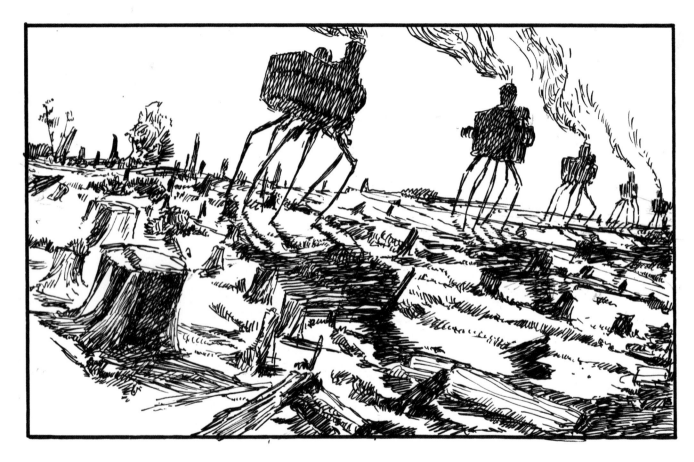

「我們終究是輸給了他們創造的現代機械。」

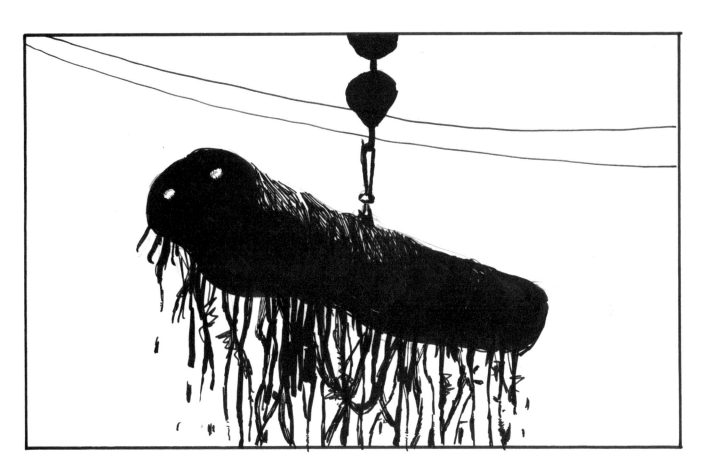

「我的身體被肢解成各種尺寸的塊狀，懸吊在纜繩上運送下山。」

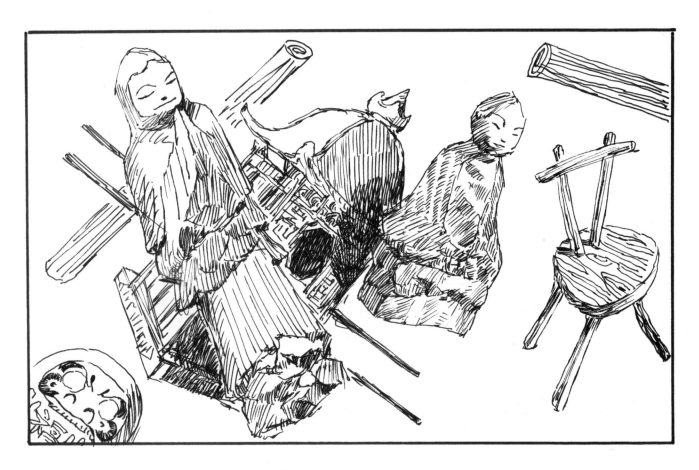

「有的部分成為佛像，有的部分成為茶桌，有的部分成為轎子，運送至各個城市。」

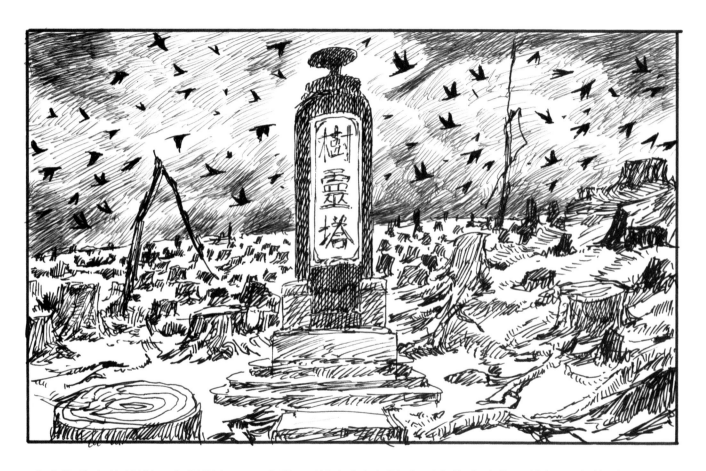

「砍伐殆盡的林間，人們豎起了一座塔，試圖以人類悼念死者的方式撫慰徘徊不去的群靈。」

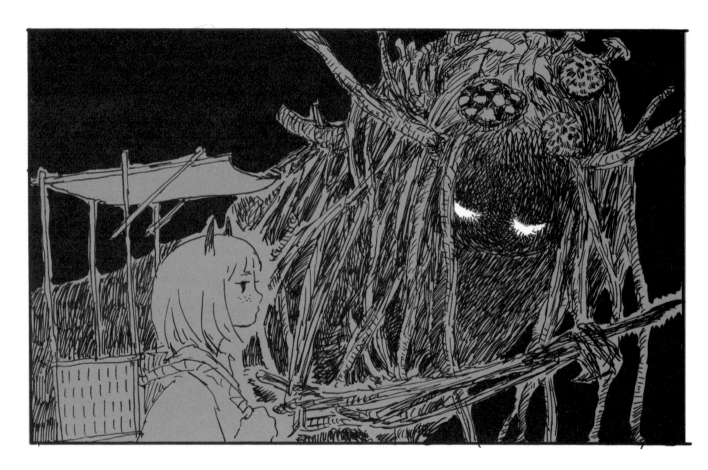

「那座可笑的塔就在我們要去的地方。」

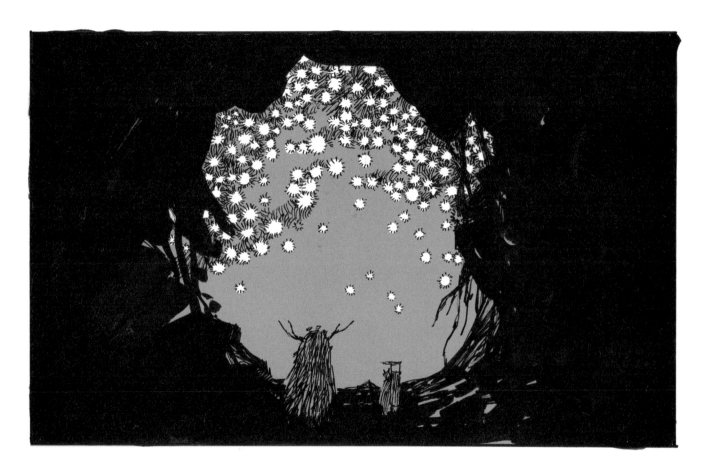

「到了。」

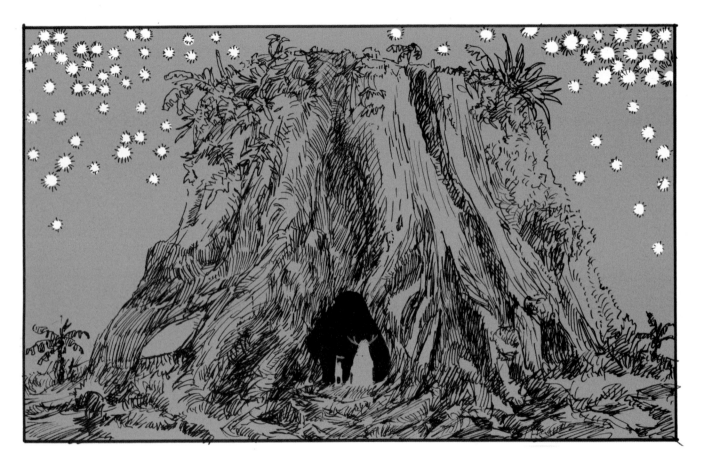

「我曾經的身軀，現在只剩腐朽的根。」

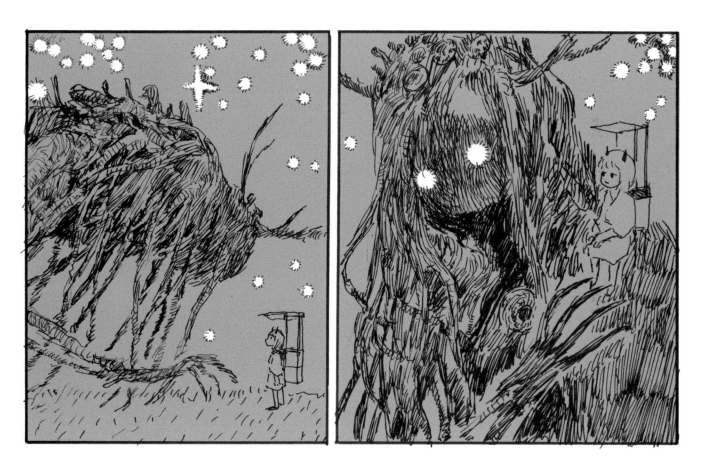

「在這星空下我有許多的家人同伴。」

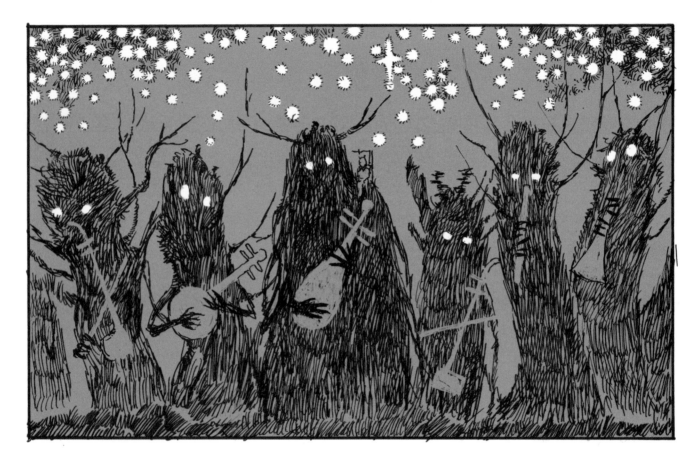

「這是我與群靈的棲息之地。」

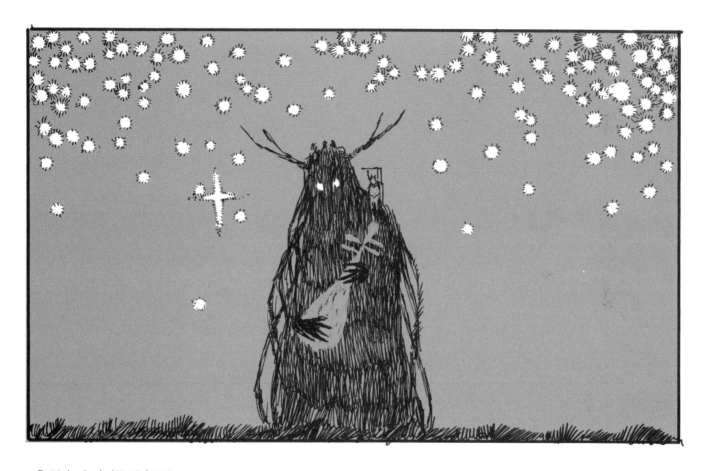

「現在大家都不在了。」

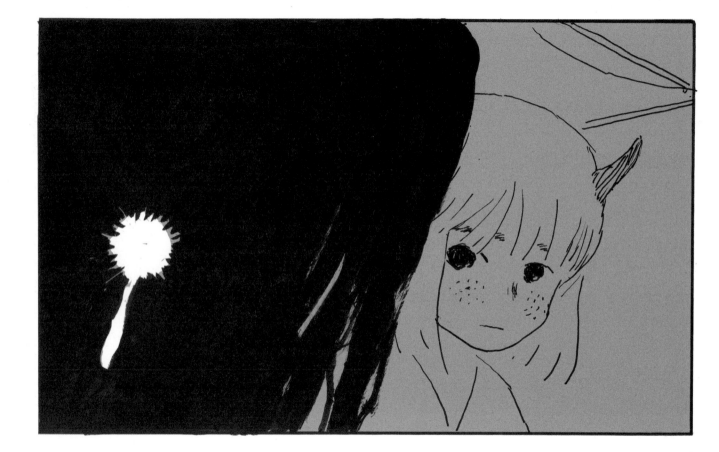

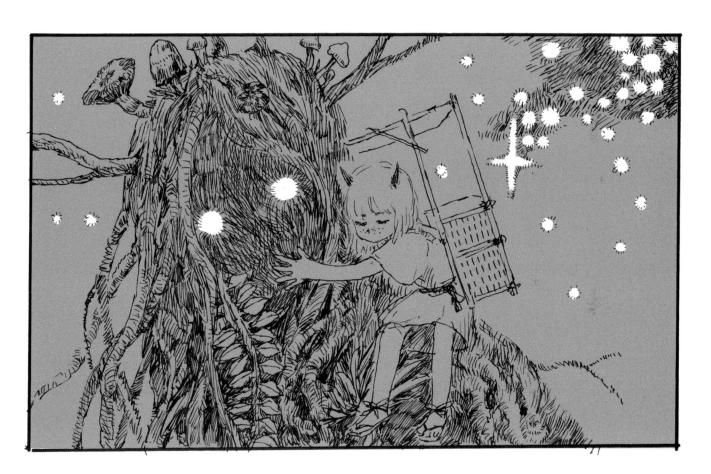

墨雨：「沒事的，你的同伴都在下一個地方等你。」

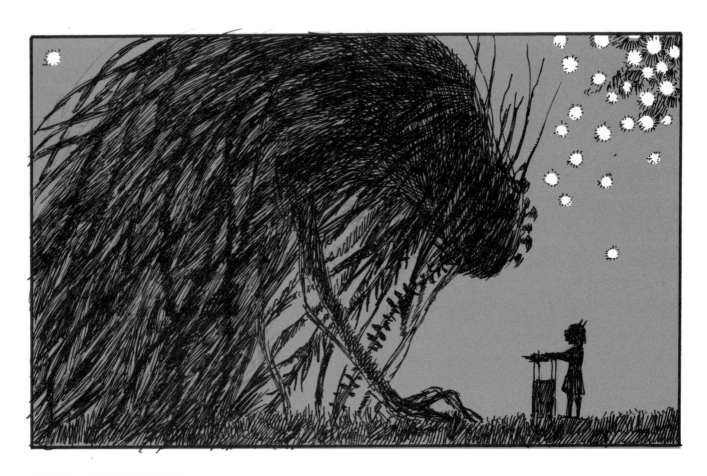

墨雨：「準備好了嗎？」

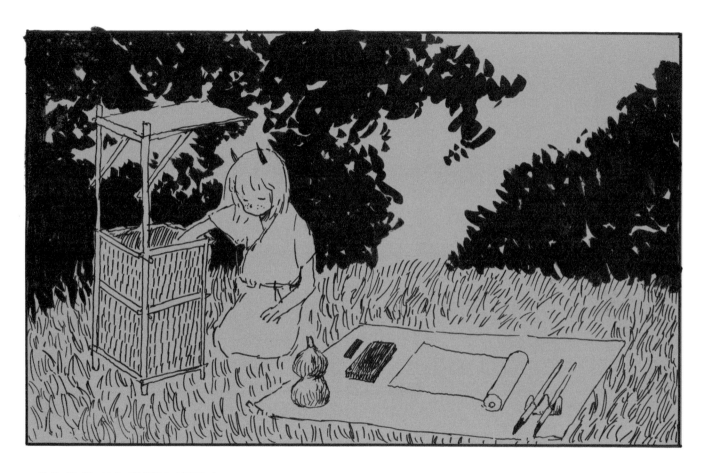

「你的故事會繼續流傳下去。」

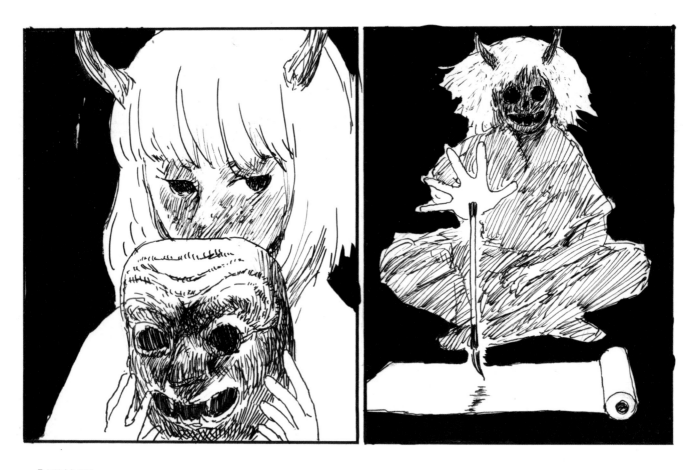

「開始吧。」

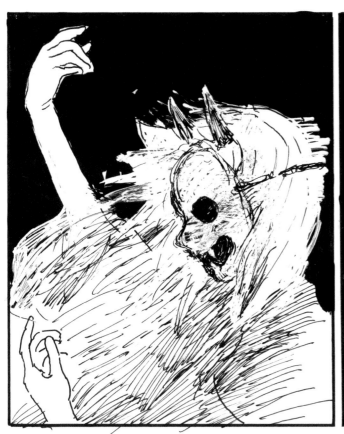

追隨墨雨的動作，毛筆顫顫巍巍晃動起來。

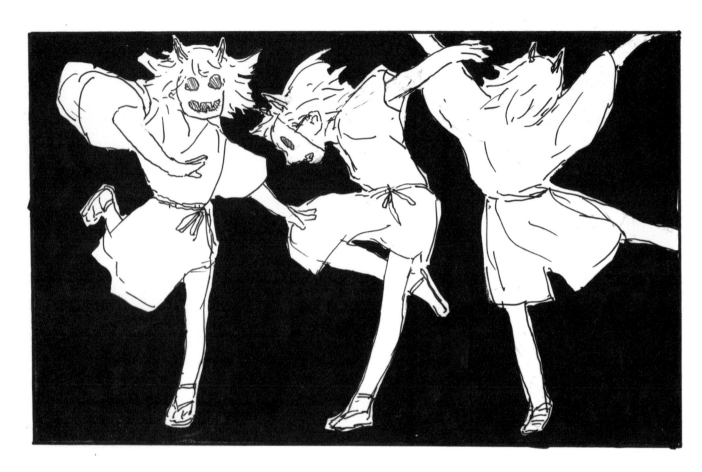

墨雨的舞步寧靜而優雅，像是祈福的儀式。

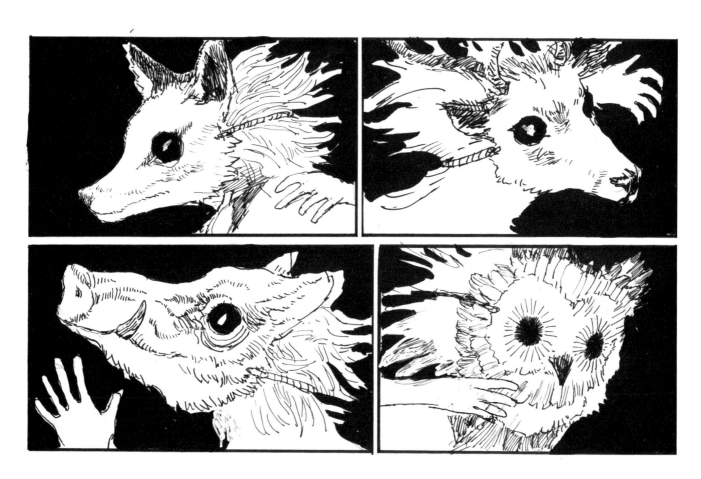

鬼面隨著舞步不斷幻化為各種動物的形貌。

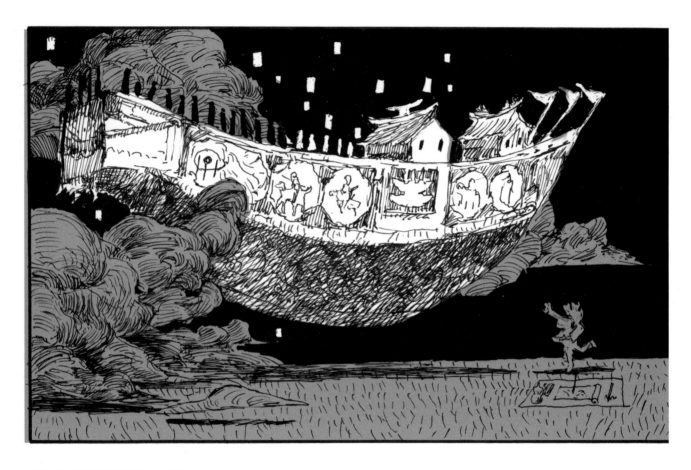

巨大的王船出現在夜空。

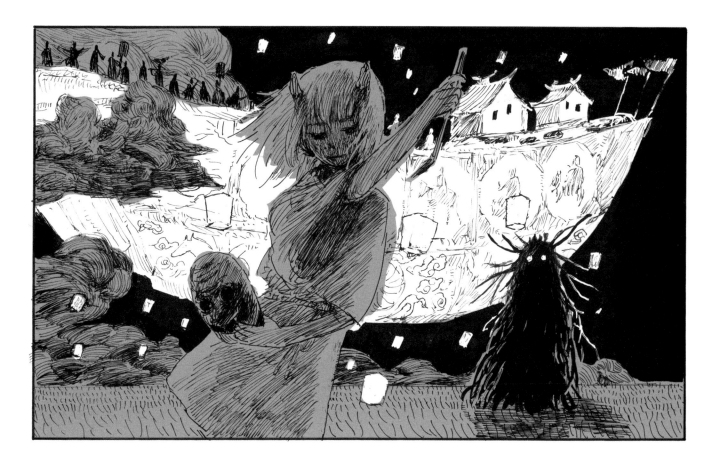

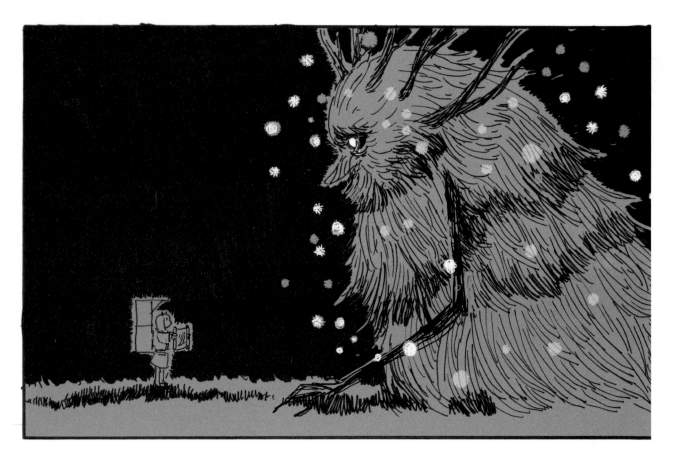

墨雨：「你看，這是你之前的樣貌，想起來了嗎？」

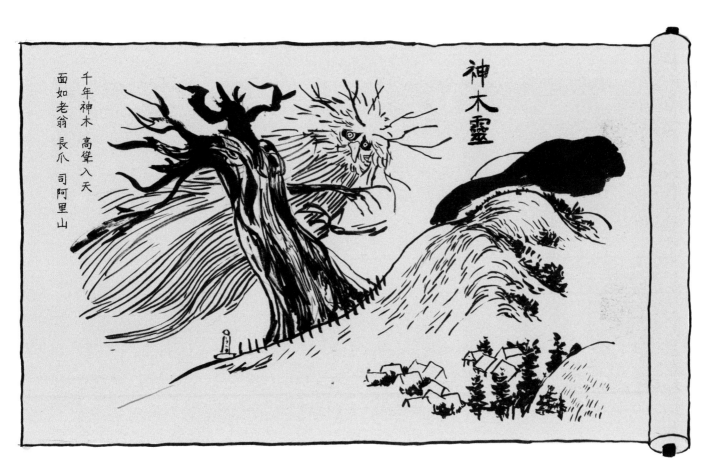

神木靈

千年神木　高聳入天
面如老翁　長爪　司阿里山

木塊：「對啊⋯⋯這是我。」

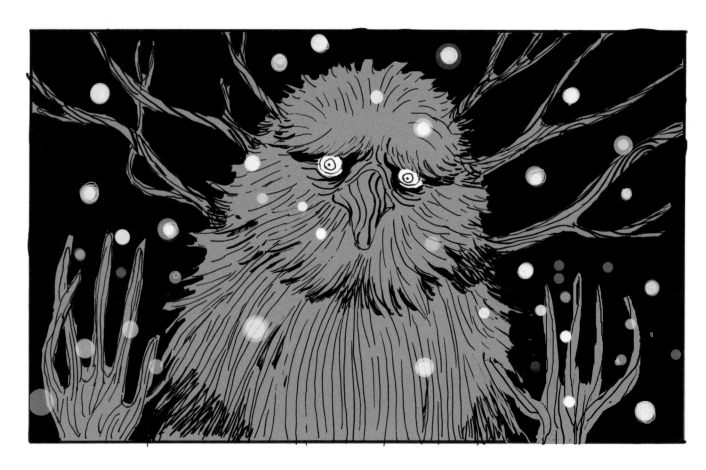

「我是千年神木樹靈。」

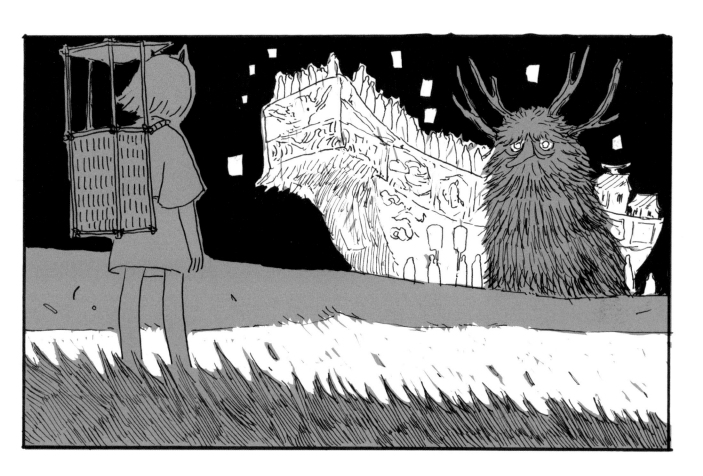

墨雨：「再會啦，神木樹靈。」

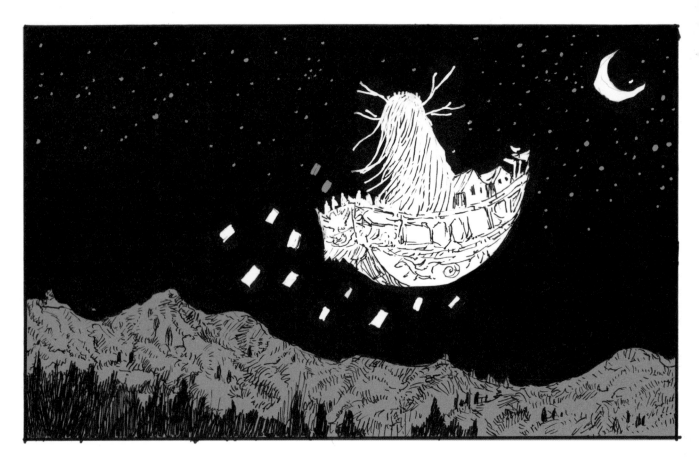

那日夜裡，趕在黎明抵達之前，神木樹靈乘著千萬年來不曾停止擺渡的行舟，消失天際。

作者簡介

葉長青

專職插畫家、漫畫家。

畢業於澳洲墨爾本大學藝術研究所。

自 2017 年全心投入漫畫創作，出版的作品活躍在台灣、法國與義大利。

擅長奇幻風格，素描筆觸情感強烈，水彩充滿動態。

漫畫代表作有《蜉蝣之島》和《Lost Gods》。

遺忘之神
Lost Gods

作者：葉長青

美術設計：Johnson

總編輯：廖之韻
創意總監：劉定綱
執行編輯：錢怡廷

出版：奇異果文創事業有限公司
地址：台北市大安區羅斯福路三段 193 號 7 樓
電話：(02) 23684068
傳真：(02) 23685303

總經銷：紅螞蟻圖書有限公司
地址：台北市內湖區舊宗路二段 121 巷 19 號
電話：(02) 27953656
傳真：(02) 27954100

初版：2024 年 2 月 2 日
ISBN：978-626-98076-6-6
定價：新台幣 380 元

本書獲文化部獎勵漫畫創作及出版行銷獎勵要點補助

版權所有・翻印必究
Printed in Taiwan

Lost gods, Shen-mu l'esprit de l'arbre, by Evergreen Yeh
This book published by arrangement with OPatayo
Editions, France, Al rights reserved